楊凝式 （873～954）

就中國書法史的發展來說，從晚唐到五代以至於北宋初的近兩百年間，是相對比較沉寂衰微的時段。在這期間，書法界有兩股主要的流行取向，一是沿襲張旭、懷素而來的狂草書法；一是從唐德宗時的翰林學士吳通微所引生的院體書法。前者以高閑、亞栖、詟光等草

書僧為代表人物，他們將狂草的表演性質發揮到極致，獲得普遍的歡迎。可是因為太過強調表演，最後就變得相當粗俗。後者則以翰林院裡的書家為主，他們喜歡寫一種帶有楷書筆意的行書，特別偏好學習懷仁的《集王右軍書聖教序》。由於過度強調美觀，而缺乏筆力，顯得華而不實，和狂草書一路同樣被視為俗調。因此，在後人的評論中，這兩股書法發展一直都沒有得到研究者太高的評價與重視，以致使人產生一種看法，認為晚唐五代時期的書法無

足觀也。所幸，這個時期還是出現了一個可以上承唐朝的顏真卿、柳公權，下開北宋四大家的楊凝式，總算沒讓書法史上的這個部分變成空白的一頁。

楊凝式（873—954）是陝西華陰人，隋朝越國公楊素的後裔。字景度，號虛白，別

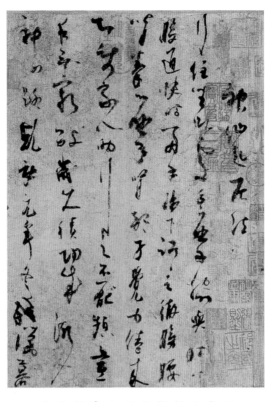

楊凝式《神仙起居法》局部　紙
本　27×21.2公分
北京故宮博物院藏

楊凝式生當唐末五代之時，歷仕梁、唐、晉、漢、周五朝。面對紛亂而詭譎的政壇，往往佯狂以避禍，所以人稱「楊風子」。從他的書跡有《神仙起居法》和《新步虛詞》看來，他似乎比較傾向道教思想一路。《舊五代史》說他「體雖蕞眇而精神穎悟」，行事總是有些古怪。

號弘農人、關西老農、希維居士等。生於唐懿宗咸通十四年（歲次癸巳，所以有時自號「癸巳人」），卒於後周世宗顯德元年，享年八十二。他的伯祖楊收和父親楊涉先後在唐懿宗和昭宣帝時做過宰相，算得上是當時的名門望族。只可惜因為遭逢唐末五代藩鎮亂政、朝綱不振之時，顯赫的家世並沒有給楊凝式帶來太多的好處，反而使他長期擔心害怕陷入政治鬥爭的漩渦裡。

史書上就記載了這樣的一件事：當朱全忠篡唐自立時，楊凝式的父親楊涉方為宰相，奉詔得送交傳國璽與朱全忠。楊凝式卻大義凜然地勸告父親說：「大人身為宰相，如今國家落到這個地步，豈能沒有責任？現在還要把天子的印璽送去給人，就算保住了自己的富貴，可是將來要如何面對歷史的批評呢？您還是別接下這個押寶使的任務吧！」那個時候，朱全忠還擔心大臣之中有人對他不服，所以到處密布爪牙，誅除異己。楊涉深怕這些話被人聽見，傳入朱全忠的耳裡，嚇得跟楊凝式說：「你說這些話是不是要害死我們全家？」楊凝式一想也嚇到了，從此以後就變得有點瘋瘋癲癲，神經兮兮的。也就是因為這樣，大家都稱他為「楊風子」。有人以為他的瘋癲是裝出來的，目的是在藉以逃避朱全忠的毒害。但是宋朝的司馬光並不同意這樣的說法，因為即使到了後唐、後晉乃至後漢之時，楊凝式還多次因為避禍的，罷官致仕，所以顯然並不是裝出來的，而是真的有心理方面的疾病。或許就是因為他必須隨時提高警覺，小心翼翼，久而久之，心理真的有些失常了。

楊凝式從唐昭宗時舉進士第後就踏上仕途，五代期間雖然常常因為心疾停職，但也都很快又被擢用。後唐時，他從比部郎中、給事中、中書舍人等，一路做到工、禮、戶、兵部侍郎等職；後晉時為太子賓客、禮部尚書、太子少保。漢乾祐中，歷少傅、少師。後周廣順年間以尚書右僕射致仕，顯德初改左僕射、太子太保，不久，卒於洛陽。

從仕宦經歷來看，他的一生也可以算是很輝煌了，只是身處亂世，又有誰能瞭解他心裡的辛酸。

楊凝式的長相據說並不好看，體態也不標準，史書上說是「腰大於身」的一型。但是很有精神，文思也相當敏捷，又工於書法，所以大家都很敬重他。因為多次辭官的

洛陽白馬寺（馬琳攝）
楊凝式喜歡題壁，洛陽的許多名寺在當時幾乎都有他的書跡，此白馬寺應當也會在內。

唐 顔真卿《爭座位帖》局部 行草 拓本 764年
北京故宮博物院藏
楊凝式的行書和顔真卿很近似，特別是精神上的縱逸自然，若不經意。宋人把他二人合稱「顔楊」，推崇備至。《爭座位帖》是顔真卿行書作品中最受到北宋書家稱譽的鉅作。

關係，他的家境似乎並不富裕，有時還得靠朋友接濟才得以維持過去。可是他的為人卻又很慷慨，宋朝張世南《游宦紀聞》中有段記載說：一到冬天，楊凝式的家人往往沒有厚衣服可穿。一次，有好朋友送他一批布料，沒想到他竟把那批布料轉送給寺院裡的僧尼，讓他們拿去做襪子，完全沒有想到家人也很需要。後來留守知道了這件事，就趕緊給他送來許多衣服和米糧，才解除了他的困境。

楊凝式擅長書法，尤其精於行、草，筆跡豪放，縱逸不群。他的行書近於顔真卿的草書極具迴旋曲折之妙，字體狹長，又多敧側，有如醉時所書。他從不寫碑，即使是他撰文的碑誌也另由別人書寫，也不喜作尺牘，所以流傳後世的作品不多。

他特別喜歡題寫牆壁，一見到素淨光潔的素壁就忍不住要寫。有些寺僧知道他有這種癖好，就先把寺院裡牆壁粉刷乾淨，再想辦法請他來參觀。果然，他一看到那粉刷過的牆壁就箕踞顧視、旁若無人地寫了起來，且吟且書，如有神會。久了以後，洛陽的寺院幾乎都被他寫遍了。後來的人往往就是在這些地方欣賞到他的書跡。北宋初的李建中便常到寺院訪尋楊凝式的書跡，他曾在楊凝式的大字壁後題詩道：「枯杉倒檜霜天老，松煙蘚煤陰雨寒，我亦生來有書癖，一回入寺一回看」。可惜這些題寫在牆壁上的書跡經過北宋初幾次淹水後，損毀得不少，又加上人為的破壞，到了北宋後期就已經寥寥無幾了。黃伯思（1079～1118）在北宋末記錄所見楊凝式的題壁書跡也不過才十一件而已，實在是令人惋惜。

楊凝式的書法在五代時就已經得到很高的評價，「長樂老」馮道的兒子馮吉曾題詩稱讚說：「少師真跡滿僧居，祇恐鍾王也不如，為報遠公須愛惜，此書書後更無書。」

進士安鴻漸也有詩讚道：「端溪石硯宣城管，王屋松煙紫兔毫，更得孤卿老筆札，人

間無此五般高。」一個說「人間無此五般高」，此二人對
如」、一個說「祇恐鍾王也不

謂書之豪傑，不爲時世所汩沒者。」（東坡題

我們今天常稱楊凝式爲「五代書豪」就
是根據蘇軾的這段題跋而來。也由於蘇軾的
強力推荐，楊凝式在書法史上的地位就更屹
立不搖了。

宋代以後，楊凝式的書跡更爲罕少，那
些題寫在洛陽寺院的字跡都蕩然無存了，流
傳於世的只剩寥寥無幾的幾件而已。著錄所
見，除了今日尚存的《韭花帖》、《夏熱
帖》、《神仙起居法》和《草堂十志圖跋》

外，也只有《新步虛詞》、《雲駛帖》等極少
的幾件。比較特別的是，在董其昌的《容台
別集》中還另外提及了《合浦散》、《乞
花》、《洛陽》等帖，只可惜這些書帖後來也
都失散了。不過，楊凝式的影響力並沒有因
此而消失，南宋的陸游、朱熹，明代的張
弼、陳淳和董其昌都受到楊凝式的影響。其
中董其昌對楊凝式的推崇尤深，不但心摹手
追，時加臨寫，而且屢屢在他的論書文字裡
提到楊凝式的好處，堪稱是楊凝式的最佳知
音。

楊凝式的推崇眞可謂到了無以復加的地步。
入宋之後，楊凝式的書名仍然維持不墜，李
建中、歐陽脩、蘇軾、黃庭堅、米芾等名家
對他無不讚譽備至，把他和唐朝的顏眞卿並
列，合稱「顏楊」。蘇軾的稱讚尤其具有關鍵
性的意義，他說：

自顏柳氏沒，筆法衰絕，加以唐末喪亂，人
物凋落磨滅，五代文采風流掃地盡矣！獨楊
公凝式筆跡雄傑，有二王顏柳之餘，此眞可

《韭花帖》

楷行書　紙本　27.9×28公分　前後七行　共65字

這是爲了感激朋友在初秋早上餽送新鮮的韭花而寫的一篇謝啓。文中充滿濃郁的人情味，讀來倍感溫馨。帖中只有標識月日，無法確定究竟是何年所書，不過和其它的作

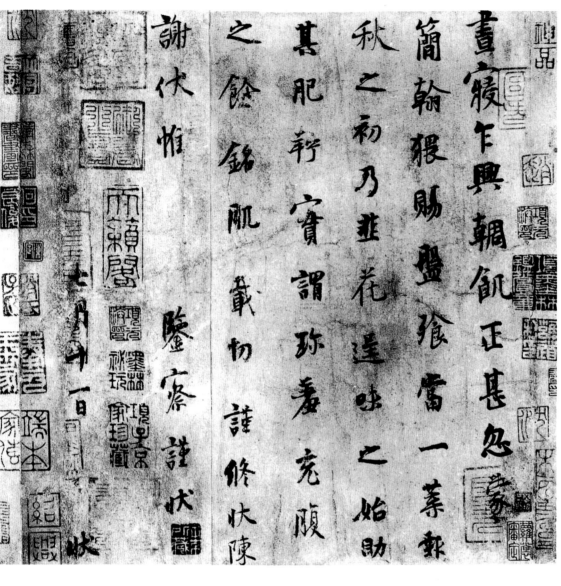

品比較起來，此帖顯得特別溫和優雅，可能是較早期的作品。帖中「葉」字的「世」寫作「云」，原是唐人避太宗諱而有的寫法，或許楊凝式書寫此帖時唐室尚存也說不定。

《韭花帖》用筆委婉生動，提按起伏間有很好的韻律感。結體以平正爲主而時有奇思，如「寢、實、察」三字上下分得很開，「簡、翰」二字重心偏下，都是相當特別的寫法。而它最突出的地方是字距與行距都拉得很開，使全篇顯得十分蕭散疏朗。這種做法對後來明代的董其昌影響很大，董的許多行楷書法都學《韭花帖》這麼做。《韭花帖》

《韭花帖》羅振玉版與無錫博物館版

上圖：《韭花帖》羅振玉版
右圖：《韭花帖》無錫博物館藏版

右圖：《韭花帖》無錫博物館藏版
上圖爲羅振玉舊藏本，亡佚。這是學者普遍認同的真跡本，有北宋初蘇著一家和米芾的鑒藏印記。右圖是無錫博物館藏的《韭花帖》摹本。

4

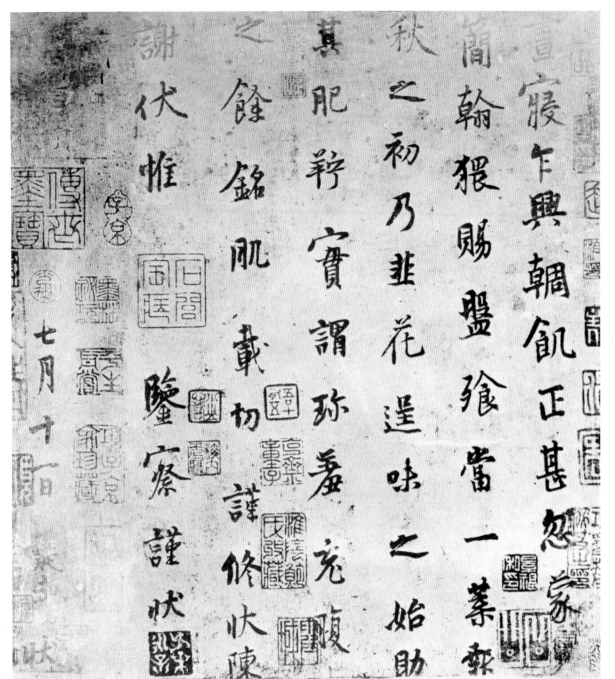

釋文：晝寢乍興，朝飢正甚，忽蒙簡翰，猥賜盤飧。當一葉報秋之初，乃韭花逞味之始，助其肥羜，實謂珍羞。充腹之餘，銘肌載切，謹脩狀陳謝，伏惟 鑒察，謹狀。七月十一日，凝式狀。

上圖：《韭花帖》東京書道博物館版

這件《韭花帖》摹本曾爲板橋林家「蘭千山館」所收藏，目前存於日本東京書道博物館。

「韭花」（洪文慶攝）

韭花就是我們一般所說的韭菜花。中國人吃韭菜的歷史至少可以上溯到周朝，《詩經》和《禮記》裡都已經載及此物。韭是多年生的草本植物，除了作爲蔬菜用外，還具有療效，《本草綱目》說它可治吐血，也有壯陽的作用，所以又稱「起陽草」。韭菜可以炒，可以燙，還可以醃製，吃法很多。汪曾祺的《五味集》一書中有篇談韭菜花的文章，提到許多地方不同的吃法，也說到了楊凝式的《韭花帖》，很值得一讀。

在宋朝時就已經見諸記載，《宣和書譜》所載楊凝式書跡三件，此帖即其中之一。米芾《書史》所記錄的楊凝式《書寢帖》也就是本帖。明清時期的許多書畫著錄書裡常見此帖，法帖中也往往有之，所以說《韭花帖》是楊凝式傳世書跡中最廣爲人知的一件。

《韭花帖》既爲楊凝式的名跡，內容又不甚長，製做摹本相當容易，是以歷來版本不少，傳至近代至少還有三種。其中最受重視的是曾經羅振玉收藏的一件，該帖上有北宋蘇耆、蘇舜元父子以及米芾的收藏印，蘇氏一家是北宋私人收藏的翹楚，而米芾則是集書畫家、收藏家、鑑定家於一身的傳奇人物，有他們的印記，大概也就足以保證這件是楊凝式的原跡了。帖上另有南宋高宗、元代張晏、趙孟頫、明代項元汴、何良俊等人的收藏印記，可說流傳有緒。可惜這件《韭花帖》據傳於民國三十四年在羅振玉的家中遺失，此後再也沒有人見過，到底還存不存在？至今還是個謎。另外的兩件，一在江蘇無錫的博物館，一在日本的東京書道博物館，都是摹本。雖然大體看來與羅振玉藏本很像，但是細微處則明顯較爲板滯，難以相比。法帖方面，明末董其昌的《戲鴻堂帖》和清乾隆時的《三希堂法帖》都可見到本帖，而以後者所刻較佳。

明 董其昌 臨《韭花帖》 1622年 行草 卷 絹本 台北故宮博物院藏

董其昌曾多次地臨寫《韭花帖》，他的書法行距往往很寬綽，這便是學自《韭花帖》的。右圖即董其昌《雜書》冊中臨《韭花帖》的一段，此作品現藏於台北故宮博物院。

北宋 歐陽修 《行書灼艾帖》 卷 紙本 25×18公分 北京故宮博物院藏

歐陽修（1007～1072），字永叔，號醉翁，晚年又號六一居士，吉州廬陵（今江西吉安）人。他是北宋著名的文學家、史學家、政治家；文學方面著有詩詞，爲唐宋八大家之一；史學方面，他著有《新唐書》、《新五代史》。其書法「筆勢險勁，字體新麗」深受歐陽詢、顏真卿、楊凝式的影響。此帖之「灼艾」即針灸，是歐陽修寫給他的學生焦千之，關心其身體狀況的手札。（洪）

釋《韭花帖》中的「輖」字

楊凝式《韭花帖》中第一行的第五字，寫成一個「周」旁的「朝」字，這個字在字典裡查不到，但是從造字的道理而言，它是「朝」的另一種形聲字寫法。許慎的《說文解字》把「朝」的「月」旁說是「舟」，所以把它歸爲形聲字。不過，甲骨文的「朝」，可見它原是會意字，右邊明明是「月」，而不是「舟」。「朝」既是會意字，如果要加上聲符，便可以把「月」省去，改以表識字音的「周」或「舟」，變成形聲字。帶「周」旁的「朝」字，後世極爲罕見，有個原因是它被錯寫成「輖」字。

「輖」字有兩個解釋：一種說法是「車重」的意思，另一種說法是「朝」的異體寫法。實則後一說法正是出於錯寫，亦即錯把「周」旁的「朝」字寫成爲「輖」，所以才使「輖」字有了一個完全不相干的意涵。

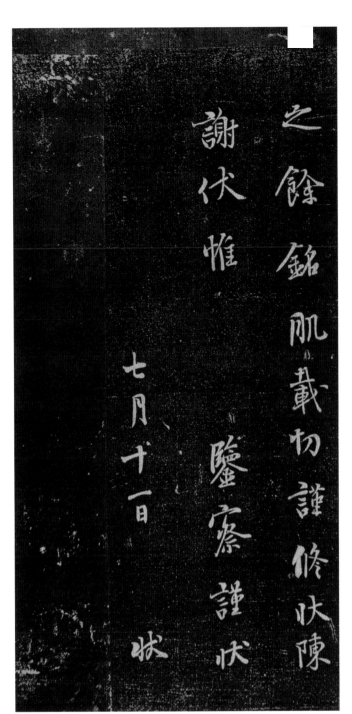

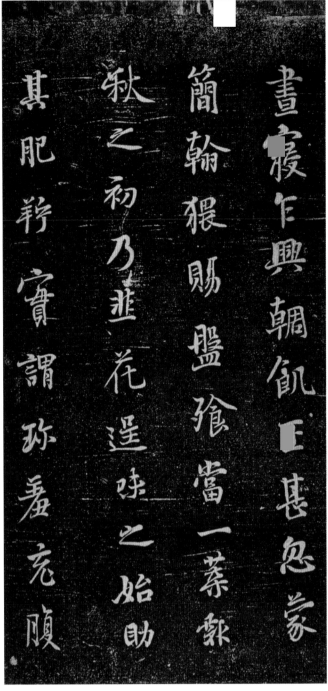

之餘銘肌鏤物謹修伏陳

謝伏惟

　　　鑒察謹狀

七月十一日　　狀

畫寢乍興朝飢正甚忽蒙

簡翰猥賜盤飧當一蔬蔌

狀之初乃辈花逗味之始助

其肥羜實謂珍羞充腹

北宋　李建中《同年帖》
北京故宮博物院藏

李建中（945—1013），字得中，書法史上稱之為「李西臺」，是年代最接近楊凝式的一位書法家。對楊凝式也很推崇，經常在寺院訪看楊所題的字跡。這件《同年帖》寫來瀟灑率性，應該也有受到楊凝式的影響。

上圖：《韭花帖》董其昌《戲鴻堂法帖》版
這是董其昌《戲鴻堂法帖》中所刻的《韭花帖》，其中的「葉」字和最後一個「狀」字都刻得有些走樣。

《夏熱帖》

行草書 紙本 23.8×33公分 北京故宮博物院藏

原跡缺損嚴重，難以卒讀，惟就僅存部分看來，原應是一篇寫給僧人的書信。帖後有北宋王欽若、元鮮于樞、趙孟頫和清張照等四人的題跋。

此帖雖然缺損幾半，但是還可以看得出筆勢縱放，沉著勁健略似顏眞卿，尤其和顏的《劉中使帖》、《裴將軍詩》相近。惟其行筆速度較快，又多翻轉盤紆，比顏眞卿更加奇崛放肆，也多了一些狂氣。至於意態瀟灑，神采飛動，則與後來的蘇軾所強調「意不在書」、「無意於佳」的精神完全相合，難怪蘇軾會那麼崇拜楊凝式。而我們如果拿蘇軾的《黃州寒食詩卷》和此帖細加比較，也可以發現兩帖中的「病」字，無論用筆或結體都很神似，此亦可見蘇軾對於楊凝式契會至深，不是僅止於口頭上的稱讚而已。

《夏熱帖》不像《韭花帖》那麼出名，也沒有摹本流傳，加上帖本身殘損嚴重，很難做爲學習的範本，所以對後世的影響相對較小。不過，若以宋人對楊凝式書法的評述來看，顯然《夏熱帖》要比《韭花帖》更能表現楊凝式的特色。或者我們也可以這麼認爲：《夏熱帖》和《韭花帖》分別代表了楊凝式的「承唐」和「啓宋」的兩種意義，前者「唐人尚法」的味道仍濃，後者則已開「宋人尚意」的先河。所以若要眞正體會宋人書論中對於楊凝式的評論，《夏熱帖》

夏熱帖病字

寒食帖病字

《夏熱帖》和《寒食帖》的「病」字比較

這兩個「病」字，不但形貌上極爲彷彿，連用筆的輕重、使轉也都很相似，可見蘇軾對楊凝式「心摹手追」的程度之深。

是不可或缺的重要依據。

此帖後的四段題跋也都很重要。王欽若的書法雖不算當行，可是題於宋眞宗大中祥符三年（1010），上距楊凝式過世才五十六年，跋文中所說「公字與顏公一等，俱稱絕異，然公素不喜作尺牘，後人罕能見，此益可寶也」，對我們之研究楊凝式而言是很有價值的史料。鮮于樞和趙孟頫的兩段跋文，書法都寫得很好，足以和本帖前後輝映，鮮于樞跋題於元成宗大德五年（1301），是過世前一年的書跡，尤其值得珍視。張照跋書法亦佳，內中說此帖「雖半漫漶，存者如雲中龍爪，令人洞心駭目」，譬喻得十分生動。

《夏熱帖》王欽若、鮮于樞跋

北宋·王欽若，字定國，在歷史上並不是一個光彩的人，和丁謂等人被合稱爲「五鬼」。這段題跋寫得不怎麼出色，但是具有史料的價值。

元·鮮于樞（1246-1301），字伯機，號困學民，漁陽人，善行草，與趙孟頫並名。

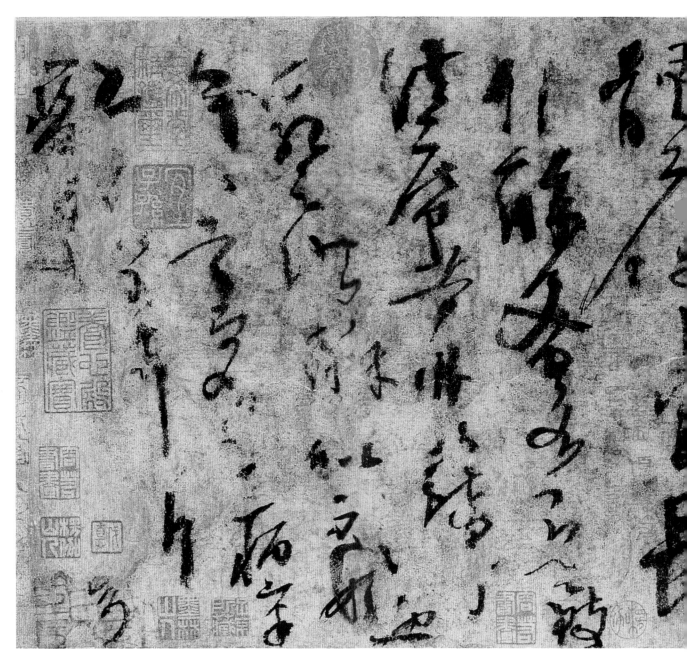

《夏熱帖》趙孟頫、張趙跋

元·趙孟頫（1254－1322），字子昂，號松雪道人，書畫俱精，篆、分、眞、行、章草，無不冠絕；山水、花鳥、人馬、竹石皆盡精妙，是元代書畫史最重要的大家。

清·張照（1691－1745），字得天，華亭人，書法初學董其昌，後從顏眞卿、米芾得力甚多，氣骨開張，爲乾隆初最出色的書家之一。

楊景度書出於人知見之表　自非
深於書者不能殭也此帖沈着
而又蕭洒真奇跡可寶藏延祐
丙辰歲十一月十三日吳興趙孟頫題

李兑謂宋四大家苦延楊少師津
遂以造魯公之室此言非曾到崑盧
頂者不能道夏熱帖世善刻未雖半
浸漶右者如雪中龍爪今人洞心駭
目招雪困學兩跋具是平生佳書
張照敬記

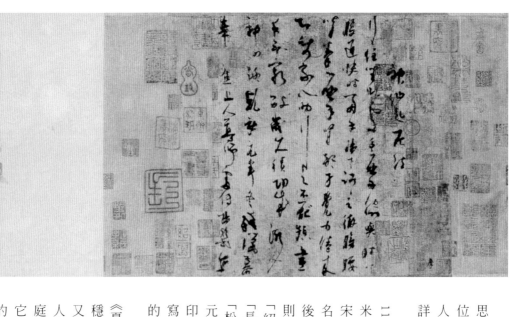

這是一段養生鍊氣的內功口訣，是道教思想的產物。乾祐元年（948）即後漢隱帝即位的第一年，時楊凝式七十六歲。華陽焦上人應是道士者流，只是真正的身分不得其詳。

後接紙上有南宋高宗時米友仁（1075—1151）題「右楊凝式書神仙起居法八行，臣米友仁鑒定真跡恭跋」兩行，可知此帖曾入宋高宗御府。又楷書釋文一段五行，無具名，風格則近似宋高宗，或者即其所書。更後又有元商挺題跋一段與清張孝思題名一則。帖中收藏印記極多，較重要者如高宗的「紹興」印；南宋末賈似道的「悅生」、「長」、「永興軍節度使之印」；元趙孟頫的「松雪齋」「趙子昂氏」以及明代楊士奇、項元汴；清代王永寧、張孝思等多人的收藏印，可說流傳有緒的千年至寶。帖的右下方寫著一個小小的「摩」字，那是項元汴所做的千字文編號。

《神仙起居法》的書法比《韭花帖》和《夏熱帖》又更險絕，其筆力凝斂，骨氣深穩，而左右盤蹙，勢如龍蛇。結體多瘦長，又多欹側，似倒不倒，若傾還正。實在是出人意表，難以究詰，極易使人馬上聯想到黃庭堅稱讚楊凝式所說的「散僧入聖」一語。它的部分筆劃用筆輕虛，味道有點接近懷素的《小草千字文》，但是較多扭轉盤曲，動感更強。

《神仙起居法》和《韭花帖》一樣有名，長期以來一直被人們視爲楊凝式的代表作之一，明中葉時曾刻入文徵明的《停雲館法帖》

宋 黃庭堅《黃州寒食詩卷跋》台北故宮博物院藏
黃庭堅此書跋題在蘇軾《黃州寒食詩卷》的後段，跋中稱東坡此書兼具顏真卿、楊凝式和李建中的筆意，甚是允當，故屢爲後人引述。像他的這段跋文書法也寫得很出色，同樣受到很高的重視。

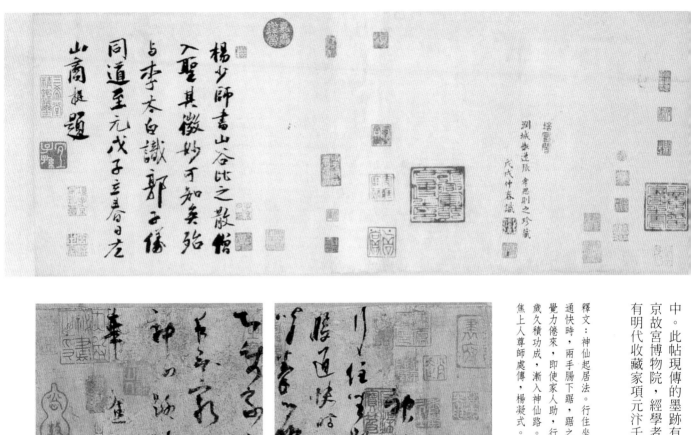

中。此帖現傳的墨跡有兩個版本，一件在北京故宮博物院，經學者考訂判斷爲眞跡，是有明代收藏家項元汴千字文編號者。另一在日本書道博物館者爲摹本，點畫與眞跡略有一點差異，有的學者認爲是《停雲館法帖》的上石本，有的則以爲是從該法帖摹出來的，惟上頭部分明代收藏印記不眞，也沒有千字文編號，所以當以後者的可能性較高。

此外，在明清時期的一些書畫著錄中，還可以發現到其它版本的《神仙起居法》的相關記錄，足見此帖複本情形也同《韭花帖》一樣複雜。

釋文：神仙起居法。行住坐臥處，手摩脇與肚，心腹通快時，兩手腸下踞，踞之徹膀腰，背拳摩腎部，才覺力倦來，即使家人助，行之不厭頻，日夜無窮數，歲久積功成，漸入神仙路。乾祐元年冬殘臘暮，華陽焦上人尊師處傳，楊凝式。

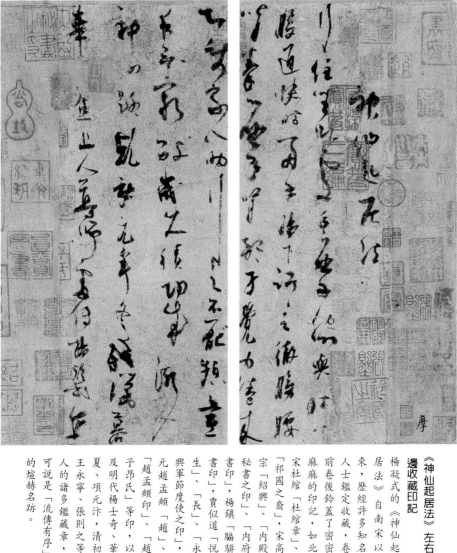

《神仙起居法》左右邊收藏印記

楊凝式的《神仙起居法》自南宋以來，歷經許多知名人士鑑定收藏，卷前卷後鈐蓋了密密麻麻的印記，如北宋杜綰的印記「杜綰章」，宋高宗「紹興」、「內殿秘書之印」、「內府書印」，楊鎮「驪驌書印」，賈似道「悅生」、「長」、「永興軍節度使之印」，元趙孟頫「趙」、「趙子昂氏」等印，以及明代楊士奇、華夏、項元汴，清初王永寧、張則之等人的諸多鑑藏章，可說是「流傳有序」的煊赫名跡。

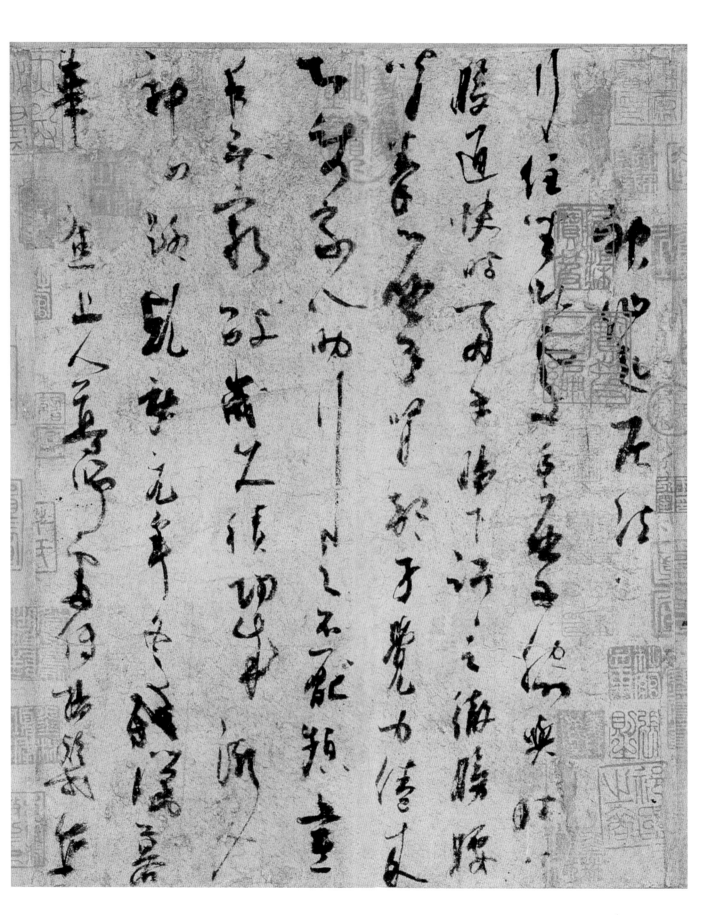

《神仙起居法》東京書道博物館版

日本書道博物館藏的《神仙起居法》與北京故宮博物院本略有不同，尤其「行」字右筆太直太斜，顯係出於仿寫之失誤，其他尚有多處相異，有興趣者可以相互比較。

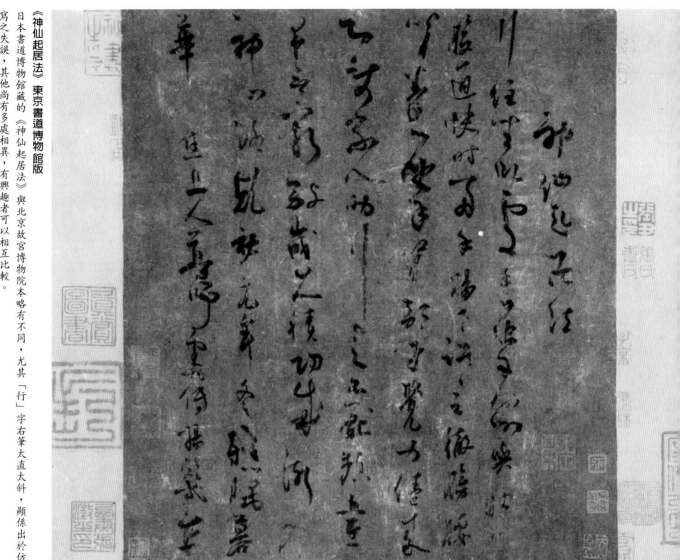

《神仙起居法》米友仁題記與宋高宗釋文

《神仙起居法》卷後有南宋米友仁的鑑定題記，又有宋高宗楷書釋文五行，可見此帖在南宋初為紹興府內的藏品。

右楊凝式書神仙起居法八行居
米友仁鑑定真跡恭跋

行住坐卧手摩脇與肚心腹通快時兩手
腹下踞：之徹膀腰背及攣力倦
來即俟家人助行之不厭頻畫夜無窮數
歲久積功成漸入神仙於乾
祇元年冬殘
紙莘揚佳工人摹傳揚居式

《神仙起居法》商挺跋

《神仙起居法》卷末又有元人商挺的題跋，商挺（1209—1288），字孟卿，號左山，曹州濟陰人，與元好問為友，工詩善書。此跋書於至元二十五年，正是他過世的那一年，時年八十，所以寫來很有「老筆紛披」之味。

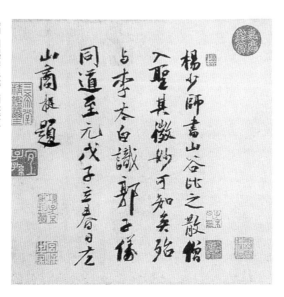

楊少師書山谷比之散僧
入聖其微妙可知矣
与李太白識郭子儀
同道至元戊子主春日左
山商挺題

《草堂十志圖跋》

行書八行 共77字 台北故宮博物院藏

這是楊凝式寫在一件傳爲唐代盧鴻的《草堂十志圖》卷後的一段跋文，內容爲：

右覽前晉昌書記左郎中家舊傳盧浩然隱君嵩山十志，盧本名鴻，高士也，能八分書，善製山水樹石，隱于嵩山。唐開元初，徵拜諫議大夫，不受，此畫可珍重也。丁未歲前七月十八日，老少傅弘農人題。

其下並鈐「凝式」朱文方印。此跋書法勁健豪爽，氣力厚實，很有顏眞卿的味道，但是用筆和結體都極瀟灑自然，字裡行間有疏有密，大大小小，無拘無束，並不像顏眞卿的書法那樣總是充滿一股偉岸之氣。題此跋時楊凝式七十五歲，尚早於《神仙起居法》一年。

令人意外地，這件楊凝式的眞跡在以前很少被人提到，明清時期的書法論著中，竟然沒有人對它加以評論。明末的董其昌雖然曾經看過這卷《盧鴻草堂十志圖》，而且還臨過其中的一段，可是在他的論書文字中也沒有提到楊凝式的這段跋文。有些研究繪畫史的學者指出《草堂十志圖》不可能是盧鴻的作品，同時也認爲這段跋文不是楊凝式的眞跡。不過，隨著越來越多的學者對此跋的研究考證後，大家對它的肯定和評價也越來越高。臺靜農先生說此跋是「今存凝式眞跡最可信的」；傅申先生更在比較了楊凝式諸帖後說：

《步虛詞》與《神仙起居法》皆有纖弱之病；《夏熱帖》體格近顏而筆法生硬粗鄙；《雲駛帖》鬆弛；《韭花帖》的氣格雖然最爲清邁脫俗，可是不能代表唐末五代繼承顏眞卿一派的時代風格。諸書中，筆者認爲最與顏書相近的，要數台北故宮博物院藏、楊氏跋《盧鴻草堂十志圖卷》。此跋上承顏式遺風，下開北宋諸家，爲中國書史上的關鍵作品。

這樣的差異主要是因爲早期的學者對楊凝式缺少瞭解，也沒有直接對這段跋文加以考辨所致。

要說明《草堂十志圖跋》是楊凝式的眞跡其實並不困難，首先就文字內容部分來說，跋文內的「晉昌」是指「晉昌軍節度使」，它設置於後晉高祖天福三年（938），至後漢隱帝乾祐元年（948）則改設爲永興軍路節度使，時間上與楊凝式完全相符。另外「左郎中」也確有其人，宋人黃伯思所撰的《楊凝式年譜》中記錄楊凝式在丁未歲（947）二月和前七月，也就是題寫《草堂十志圖跋》的同年，有《寄惠才大師左郎中詩三首》，可知楊凝式眞有「左郎中」這個朋友。又，跋文記歲月寫「丁未歲前七月十八日」，依楊凝式的年代算，「丁未歲」是他七十五歲這年。而寫「前七月」則是因爲該年閏七月之故，這種細節顯然不是一般做假假造偽的人所能瞭解的。

還有，文末自署「老少傅」，說明他當時任「太子少傅」之職，檢查《舊五代史》本紀的部分，可以發現他於開運三年（946）九月，從太子少保改任太子少傅，至後周太祖廣順元年（951）才改任太子少師，所以這點也是毫無問題的。有著這些非常具體而且是一般人不能輕易知道的細節，我們便可以

唐 顏眞卿《祭姪文稿》局部 758年 行草 卷 絹本
28.3×75.5公分 台北故宮博物院藏

《祭姪文稿》是現存顏眞卿最重要的行書眞跡，和《爭座位帖》一樣，都表現了縱逸之氣，向來受到學者極高的推崇，稱他爲「天下第二行書」（第一是王羲之的《蘭亭序》）。

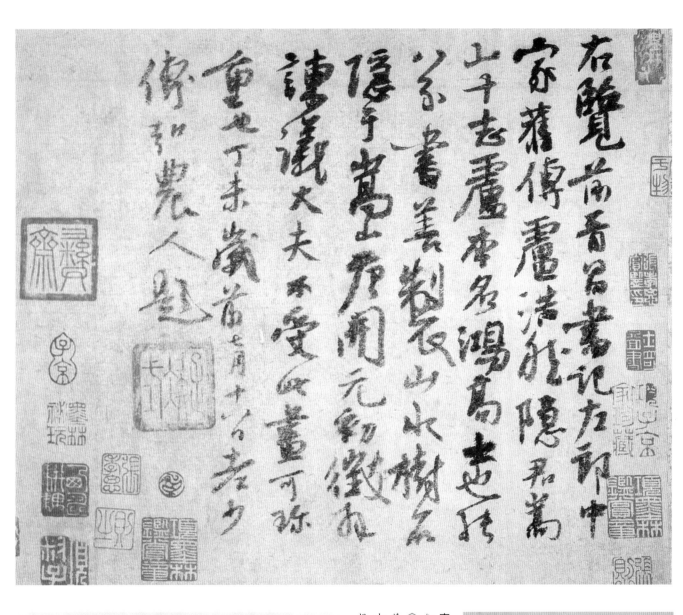

「凝式」印

楊凝式《草堂十志圖跋》後，鈐有一朱文印，印文為「凝式」二字，顯係他的私人用印。目前在諸多古代的書畫作品中，除了唐玄宗《鶺鴒頌》上有一個比較可信的「開元」小印外，楊凝式此印算是僅次於它的另一件實例。但在書畫鈐印的歷史上，它則是最早的私人印章，具有極高的歷史價值。

宋 蘇軾《一夜帖》1081~83年　冊頁　紙本　27.6×45.2公分　台北故宮博物院藏

《一夜帖》是蘇軾的名作之一，又稱《與陳季常尺牘》。此帖書法縱放不拘，神形都和楊凝式的《草堂十志圖跋》十分接近，正與蘇軾自言其書「稍放，似楊風子」相符合。

一夜尋黃居寀龍不獲方悟半月前是曹光州借去摹楊更頻一兩得恐王君疑是翻悔且告子細說與後取之得卻納還卻寄團茶一餅與之旋其好事也　季常　軾白

肯定跋文絕對是楊凝式所作。再者從書法的風格而言，它的味道與顏眞卿相當近似，完全符合了宋人對楊凝式的書法所作的評述，同時它又寫得那麼自然，並非臨摹之作得與相比，所以我們可以確信這是楊凝式的眞跡無疑。

北宋 蔡襄《思詠帖》行草 紙本 29.7×39.7公分
台北故宮博物院藏

楊凝式在承唐啓宋間具有關鍵的地位，北宋四家均受其影響，甚至明代的董其昌也深受他的影響。董其昌研究楊凝式甚深，能夠一眼看出某家學楊書的法度何在，如他對蔡襄學楊的書法，曾如是說：「蔡忠惠公書以學顏，蓋勝於學楊，爲勝於學顏，學景度者乃不定法……」意思是說學楊凝式的書風比較不受規矩的約束，比較率性隨意。觀蔡襄此件作品，用筆輕虛，自然靈動，與《神仙起居法》的精神相類似。

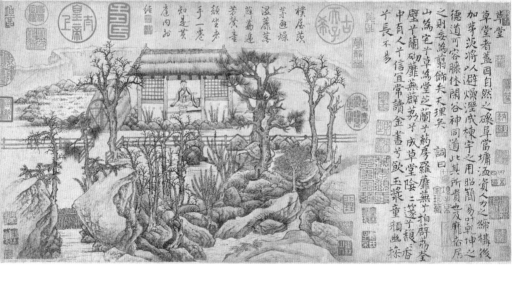

關於《草堂十志圖》

就現存楊凝式書跡而言，此跋和《夏熱帖》是比較能夠說明他與顏眞卿同脈的兩件作品，透過這兩件作品，我們才能眞正瞭解宋人一直把他們二人說在一起，合稱「顏楊」的道理。也只有從這兩件作品，才能看出蘇軾受到楊凝式的影響確實非常深。然而《夏熱帖》殘損大牛，此跋完好如新，所以論價值當然是此跋較高了。

《草堂十志圖》是一件古畫卷，本幅水墨畫山水十景，每景前題寫志詞，分別爲：草堂、倒景臺、樾館、枕煙廷、雲錦淙、期仙磴、滌煩磯、冪翠庭、洞元室和金碧潭等十首，字體皆爲楷書，但有的學顏眞卿和學歐陽詢，有的學褚遂良，也有學徐浩、學顏眞卿和學柳公權的，並不全然相同。

此圖舊稱是盧鴻所作，然而盧鴻乃唐玄宗時的知名隱士，可是圖卷上的題字卻有學較後之顏眞卿、柳公權者，所以向來無人承認它是盧鴻眞跡。有些學者推斷它可能是北宋李公麟所做，也有人認爲是明代書畫商人所僞造，不過這些看法同樣難以讓人接受。既然卷後的楊凝式題跋可確定爲眞，則這件畫卷至少應該是晚唐五代時的作品。

《草堂十志》相傳是盧鴻所撰的十段文字，描寫他隱居處所附近的十個景點，畫者即是根據他的文字繪製成圖卷，故稱《盧鴻草堂十志圖》。後來的人因爲誤將盧鴻當作是畫卷的作者，所以出現眞僞的爭議。實則，原畫者並沒有署名，正確的記錄應該作「唐人畫盧鴻草堂十志圖」，這樣自然也就沒有眞僞的爭議了。

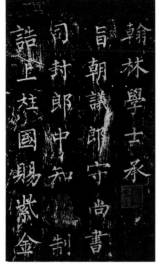

《草堂十志圖》之「倒景臺文字」

倒景臺字與褚字的比較

姑不論《草堂十志圖》的真偽問題，就書論書，此段文字的書寫學的就是褚遂良的《雁塔聖教序》，其中的「太」、「有」就很相似，所以即使它是後人的偽作，其書、畫也都值得欣賞一下。

褚遂良《雁塔聖教序》局部 653年 拓本 23.5×14.9 公分 日本東京國立博物館藏

大唐三藏聖教序 太宗文皇帝製 蓋聞二儀有象顯 覆載以含生四時

翰林學士承 旨朝議郎守尚書 司封郎中知 誥上柱國賜紫金

柳公權《神策軍碑》局部 843年 楷書 拓本
北京圖書館藏
《草堂十志圖》共有十段山水和文字，其文字的書寫摹仿前輩書家甚多，柳公權即是其中之一。

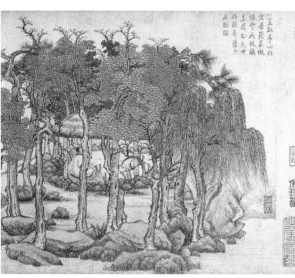

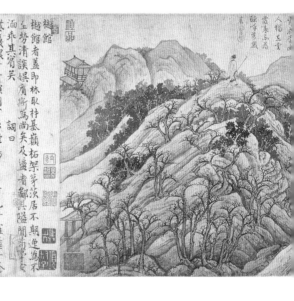

唐顏真卿《麻姑仙壇記》之「期仙蹬」即是摹顏真卿的《麻姑仙壇記》。

有唐撫州南城縣麻姑山仙壇記

唐顏真卿《麻姑仙壇記》局部 771年 大楷 拓本

關於盧鴻

盧鴻是唐玄宗時一個知名的隱士，秉性高潔，志向幽遠，《舊唐書》和《新唐書》中都有他的傳。原是范陽人氏，後徙居洛陽，隱於嵩山。開元初，朝廷多次徵拜，皆不接受。六年（718），玄宗特別下詔，賜給隱居之服及草堂一所，並歲給米百石、絹五十疋，以示優禮。唐張彥遠《歷代名畫記》中說他「工八分書，能山水樹石」，可見還是個多才多藝的人。

上圖：《草堂十志圖》局部 卷 紙本 29.4×600公分
台北故宮博物院藏

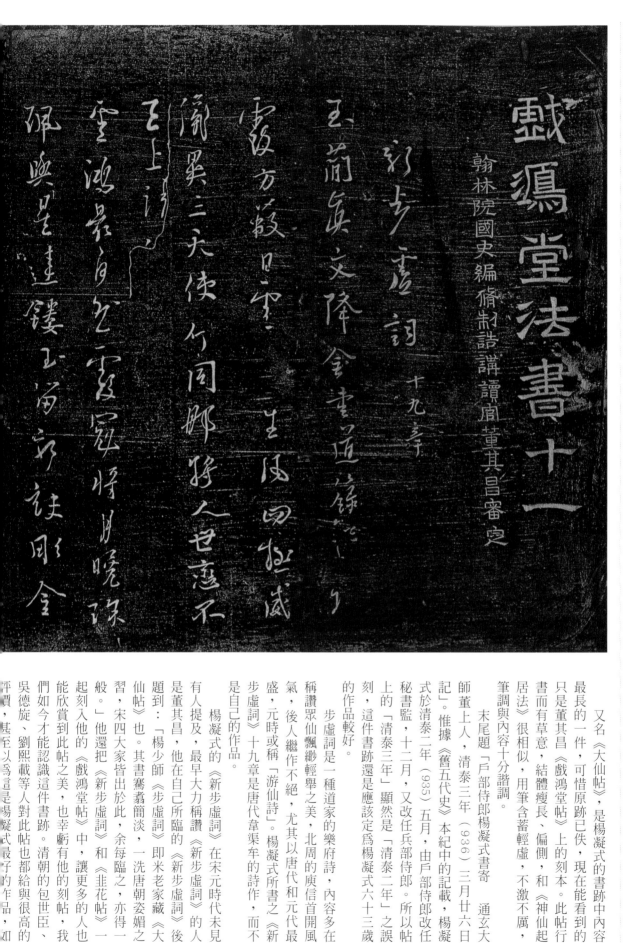

又名《大仙帖》，是楊凝式的書跡中內容最長的一件，可惜原跡已伕，現在能看到的只是董其昌《戲鴻堂帖》上的刻本。此帖行書而有草意，結體瘦長、偏側，和《神仙起居法》很相似，用筆含蓄輕虛，不激不厲，筆調與內容十分諧調。

末尾題「戶部侍郎楊凝式書寄 通玄大師董上人，清泰三年（936）三月廿六日記」。惟據《舊五代史》本紀中的記載，楊凝式於清泰二年（935）五月，由戶部侍郎改任秘書監，十二月，又改任兵部侍郎。所以帖上的「清泰三年」顯然是「清泰二年」之誤刻，這件書跡還是應該定為楊凝式六十三歲的作品較好。

步虛詞是一種道家的樂府詩，內容多在稱讚眾仙飄緲輕舉之美，北周的庾信首開風氣，後人繼作不絕，尤其以唐代和元代最盛，元時或稱「游仙詩」。楊凝式所書之《新步虛詞》十九章是唐代韋渠牟的詩作，而不是自己的作品。

楊凝式的《新步虛詞》在宋元時代未見有人提及，最早大力稱讚《新步虛詞》的人是董其昌，他在自己所臨的《新步虛詞》後題到：「楊少師《步虛詞》即米老家藏《大仙帖》也。其書矞矞簡淡，一洗唐朝姿媚之習，宋四大家皆出於此，余每臨之，亦得一般。」他還把《新步虛詞》和《韭花帖》一起刻入他的《戲鴻堂帖》中，讓更多的人也能欣賞到此帖之美，也幸虧有他的刻帖，我們如今才能認識這件書跡。清朝的包世臣、吳德旋、劉熙載等人對此帖也都給與很高的評價，甚至以為這是楊凝式最子的作品，如

仙起居法》之上的意思？

清人的這種觀點部分是受到董其昌的影
響，部分則是由於所能見到的楊凝式書跡十
分有限之故，包世臣看到的《韭花帖》和
《神仙起居法》都不會是真跡，而只能是仿
本，因爲真跡早已深藏在清宮中。民國以
來，公私收藏不再秘不見人，傳世的種種古
代書跡都可輕易從印刷精美的書上看到，法
帖的地位遂一落千丈，《新步虛詞》也不再
受到大家的注意，甚至連臺靜農先生所寫的
《書道由唐入宋的樞紐人物楊凝式》一文也沒有提
到它。

至大仙帖，逆入平出，步步倔強，有猿騰蠖
屈之勢，周隋分書之一變，是爲草分。」這
是把《新步虛詞》抬舉到《韭花帖》和《神

明 董其昌對《新步虛詞》的評語

董其昌藏有楊凝式許多作品，除了《韭花帖》外，他
也臨過多次的《新步虛詞》，他認爲此帖「蕭疏簡淡」
才真正是楊凝式的書法本色。

《雲駛帖》、《乞花帖》

楊凝式的書跡從北宋以來就已經寥若晨星了。《宣和書譜》只收到了《古意》、《韭花》和《乞花》三帖。米芾《書史》也只記載到王仲至家一帖、張直清家數帖、蘇澥家三帖、薛紹彭家一帖而已，真是屈指可數的了。南宋時期，《中興館閣錄》記載有《寄崔處士詩》一帖；《趙蘭坡所藏書畫目錄》有《三住銘》、《宿鵲詩》、《雜詩》、《畫寢》和《珊瑚》五帖；岳珂《寶真齋法書贊》有《烟柳詩》一帖。另外，《汝帖》中一段「雲駛月暈，舟行岸移」三行八字的行書說是楊凝式的書跡，可是刻得不好，很難和前述各帖同提並論。

元明時期，著錄所見楊凝式書跡大抵不出《韭花帖》、《夏熱帖》和《神仙起居法》三種，真可謂是寥若晨星。不過，在董其昌的《容台別集》中還另外記錄了《皖僧詩二首、《合浦散》、《洛陽帖》和《乞花帖》。

《壯陶閣法帖》刻有董其昌所臨的《乞花帖》，風格略近於《草堂十志圖跋》，書寫的時間作「丁未歲七月十八日」，比《草堂十志圖跋》只少一個「前」字，推測帖的原文應該一樣，恐怕是董其昌一時疏忽，以至落寫。就這點來說，董其昌的確比別人更注意楊凝式，他也真的收到了幾件不尋常的楊凝式書跡。可惜的是，這幾件不尋常的書跡後來都沒流傳下來，只有教人徒增慨嘆而已。

《雲駛帖》刊刻於《汝帖》之中，只有八個字，與楊凝是其他書跡不類，所以向來少為人知。

宋 陸游《懷成都詩卷》行草書 紙本 34.6×82.4公分 北京故宮博物院藏

陸游不只是南宋的大詩人，同時也是很出色的書法家，他自稱「草書學張顛，行書學楊風」，細看其結體敧側取姿，天真爛漫，與楊凝式的《神仙起居法》味道極近。

明 陳淳《古詩十九首卷》局部 草書 金粟箋紙本
30.5×711.7公分 北京故宮博物院藏

陳淳(1483─1544)，字道復，號白陽，蘇州人，工書善畫，尤其擅長寫意花卉。其書初學文徵明，後學楊凝式，遂有老筆縱橫之勢，成為文徵明門下的一個異數。

清 沈曾植《臨帖軸》草書 紙本
146.1×40.2公分 北京故宮博物院藏

沈曾植的書法多取側勢，結體偏斜，縱橫馳驟，以「不穩」為特色，這是從楊凝式學來的。

「草書僧」的書法

草書僧的盛起是中晚唐書法社會的一個特殊現象，《宣和書譜》卷十九「釋夢龜」條有記載說：「唐興，士夫習尚字學，此外惟釋子多喜之，而釋子者又往往喜作草字，其故何也？以智永、懷素前爲之倡，名蓋輩流，聳動當世，則後生晚輩瞠若光塵者，不可窂韁蟻之慕，於是其徒亦有駸駸欲度，不可得而掩者」所論即是這一個特殊現象。蓋自張旭創出狂草後，草書竟然發展成一種表演，繼之而起的懷素靠著這個本事在長安紅極一時，深受士夫的讚賞。

懷素之後，草書僧繼踵而出，如高閑、亞栖、齊光、景雲、夢龜、貫休、獻上人、修上人、彥修、曉巒……等都是聲名赫赫的人物。遺憾的是，雖然晚唐五代時期有這麼多知名的草書僧，但是他們的作品卻少有流傳，以致後代的人對他們一無所知。推究原因，一者當因草書僧熱衷於表演，爲求更好的演出效果，往往書寫在屏風上或粉壁上，紙絹作品相對較少，所以無法流傳。再者當與宋代文人對他們的貶抑有關，蘇軾、米芾等都曾對唐末五代的草書僧提出批判，認爲他們的字太俗，只能掛在酒店，如此一來，草書僧的作品自然難以得到保存。

上海博物館收藏的高閑《草書千字文》殘卷，可說是晚唐草書僧中惟一流傳的真跡。這件作品在元代以前便只剩下後四分之一小段（從「莽」以下二百四十三字），末署「吳興高閑書」。此卷書法放肆粗狂，失之俗野，用筆之際力量的掌控時有敗累，與傳世懷素諸帖相比，差之遠甚。元代鮮于樞曾得此卷，並爲補書前面逸失的部分。而鮮于樞即由此批評說「高閑用筆粗，十得六七耳」，比對書跡，我們大概都會同意他的批評。法帖裡另外可見高閑《此齋帖》，用筆較爲凝鍊，結字也較謹嚴，應該是晚年的佳作。

西安碑林博物館中則可以看到五代草書僧彥修的一件刻石書跡《狂草書帖》，與有名的張旭《肚痛帖》刻在一起。《狂草書帖》的筆法比高閑的《草書千字文》更加誇張，輕重方圓，無有定則；筆轉鋒迴，迅疾動人，雖然並非原跡，卻能彷彿看到書者當時那種渾然忘我的神態，頗爲動人。

和草書僧一樣，楊凝式也偏好在牆壁上寫字，據說洛陽幾個較有名的寺院都有他的筆蹤，他的草書所以能夠在張旭、懷素之外別開新面，或許多少也有來自草書僧們的影響吧。

唐 懷素《自敘帖》局部 七七七年 卷 紙本 28.3×755公分 台北故宮博物院藏

懷素與張旭並稱，二人都是唐代狂草書的大家，而懷素的出現又引起了「草書僧」的熱潮，所以他又是中晚唐「草書僧」的最佳代表。

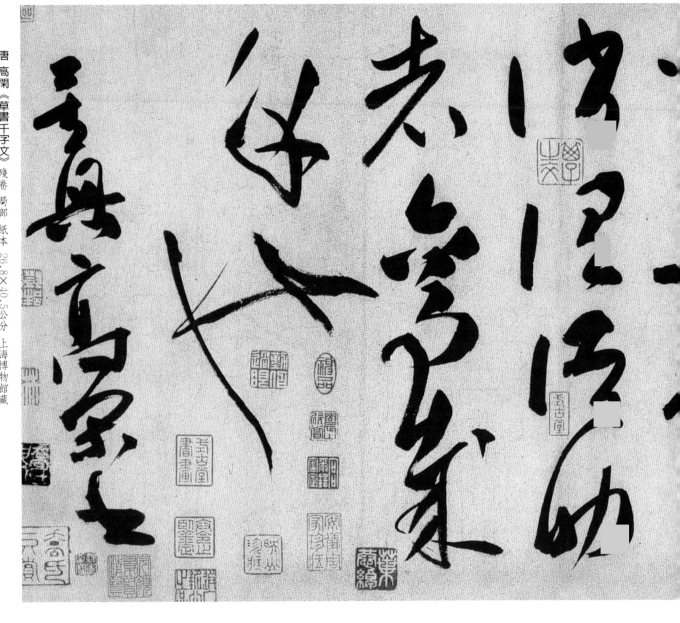

唐 高閑《草書千字文》殘卷 局部 紙本 26.8×40.5公分 上海博物館藏

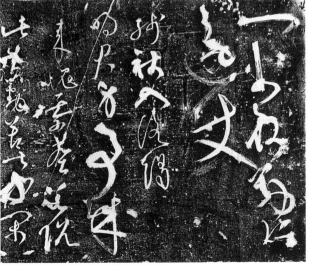

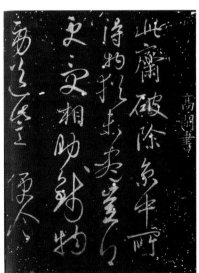

五代 彦修《狂草書帖》拓本 上海圖書館藏

彦修是五代時期著名的草書僧，他的這件作品就刻在張旭的《肚痛帖》之後，用筆也很狂放，雖非墨跡，卻有水墨淋漓的感覺。

唐 高閑《此齋帖》

高閑是唐代草書僧中，聲名僅次於懷素的另一個代表人物，他的作品只剩《草書千字文》殘卷和法帖裡的《此齋帖》二件。《草書千字文》用筆略為粗放，《此齋帖》較為凝練，似乎都是晚年的作品。

唐宋之際的「院體書法」

「院體書法」本是唐代翰林院書家用來稱的「院體」，如幾年前才出土的張少悌奉詔書九世紀前半，雖然柳公權在翰林院中曾

院中所流行的書法風格而有的一個名詞，由經擔任很長一段時間的待書，可是並沒有因此改

於它的形貌大抵承學習釋懷仁的《集王聖教的《高力士墓誌銘》就是很好的例子，它的變了翰林院裡的書法的風氣，宣宗時朱汜奉

序》，所以後來也把學習該碑的書法都稱為書法秀麗圓美，溫潤如玉，完全學自《集王救書的《才人仇氏墓誌》仍然是《集王聖教

「院體」。文獻記載說「院體」的稱法始自唐聖教序》。另外，肅宗時翰林待詔劉秦所書的序》一路的院體，而沒有絲毫來自柳公權的

德宗時的翰林學士吳通微，他的《楚金禪師《劉奉芝墓誌》也是同樣一路的風格，足見影響。晚唐五代，中原地區戰亂頻仍，文事

碑》也往往被當做是「院體」的代表作，實「院體」的名稱儘管要到唐德宗時的吳通微才不修，書法的成就一落千丈，翰林院中的書

則唐玄宗時的翰林待詔們便已經寫出很標準有，可是實質的院體書法卻早在玄宗時期便法家也沒有甚麼傑出的人才，大抵還是因循

已經形成了。舊習，繼續著晚唐以來的院體。北宋初，賈

黃中（940～996）有言：「中土士人不工札

翰，多為院體，院體者，貞元中翰林學士吳

通微嘗工行草，然體近隸，故院中胥徒尤所

仿其書，大行於世，故遺法迄今不泯，然其

鄙則又甚矣。」《賈氏談錄》稍晚一點的楊

億（973～1020）也說：「翰林學士院自五代

以來，兵難相繼，待詔罕習正書，以院體相

傳，字勢輕弱，筆體無法，凡詔令碑刻皆不

足觀。」《談苑》從這二人的說法可知五代

時期的翰林院中還是瀰漫著院體書法的風

氣。浙江省博物館收藏的吳越王錢鏐（908～

931在位）給崇吳禪院僧嗣匡的牒文可以做為

此期院體書法的代表作品，此牒書法溫雅妥

貼，筆法圓熟，形模肖似《集王聖教序》，完

全是院體風格。

唐 朱玘《才人仇氏墓誌》

朱玘是唐宣宗時期的翰林待詔，《才人仇氏墓誌》是奉詔書寫的作品，其體勢形貌完全類似《集王聖教序》，是晚唐院體書法的代表作。

右圖：唐 釋懷仁《集王聖教序》

《集王聖教序》刻成之後，影響後來行書的取向，大部分的人都以此爲法，寖假成爲流行的式樣，最後而有「院體」的出現。

唐 張少悌《高力士墓誌銘》

張少悌是唐玄宗時期的翰林待詔，他所寫的《高力士墓誌銘》明顯學自《集王聖教序》，和後代的院體書法，不論在精神上或形貌上都相當近似。

唐 劉秦《劉奉芝墓誌》

劉秦是唐代宗時期的翰林待詔，他的這件《劉奉芝墓誌》也是溫雅圓熟的風格，可視爲院體書法的早期作品之一。

上圖：唐 吳通微《楚金禪師碑》

吳通微是唐德宗時期的翰林學士，工於行草，而多帶有楷意，此《楚金禪師碑》是他傳世的代表作。「院體」書法一名就是從他而來，故他可說是唐代「院體」書法的代表人物。

五代時期的院體書法家有張璉、高廷矩、閻光遠、楊思進、張光振、孫崇望等人，其中又以張光振和孫崇望二人較爲出色。張光振於後周顯德二年（955）所書《任公屏盜碑》，結體精嚴，筆力勁健，實堪稱是院體書法之佼佼者。孫崇望則不僅於後周任翰林待詔，入宋以後仍然受到宋太祖的重視，所書碑有《郭進屏盜碑》、《景範碑》、《新修周武王廟碑》、《新修嵩嶽廟碑》、《新修唐太宗碑》、《新修光武皇帝碑》、《新修周康王廟碑》等，他可說是院體書家中留下作品最多的一位，所以後來論院體書法時常常以他做代表。

院體書法在北宋初仍然有很大的影響力，由於宋太宗擢用王著、張振、白崇矩、趙緯、黃仲英等人爲翰林待詔，所書碑誌幾乎都以《集王聖教序》爲法，一時之間，院體又盛行起來。當時除了翰林院的待詔外，許多非官方的碑刻也喜歡效法此風，奉之爲圭臬。大約要到蔡襄、歐陽脩、蘇軾等出來後，才慢慢衰息下來。徽宗時的黃伯思說：「《書苑》云：唐文皇製聖教序，時都城諸釋誘弘福寺懷仁集右軍行書勒石，累年方就，逸少劇跡咸萃其中。今觀碑中字與右軍遺帖所有者纖跡微克肖，《書苑》之說信然。然近世翰林侍書輩多學此書碑，學弗能至，了無高韻，因自目其書爲『院體』，由唐吳通微昆弟已有斯目，故今士大夫玩此者少。」（《東觀餘論》）從這段話可以得知，到了北宋末年，不但院體書法遭到否定，即連釋懷仁的《集王聖教序》也被冷落了。

天下都元帥 臨壇

崇吳禪院長老僧嗣主

臨奉靈分前件僧戒珠朗

潔法性融明三乘洞窮旨北真

宗妙理諒通北玄言自以住

五代 張光振 《任公屏盜碑》 拓本
張光振爲五代時期院體書法的代表人物之一，他的《任公屏盜碑》結體精練，優雅典正，完全從王羲之而來，可說是院體書法中的佳作。

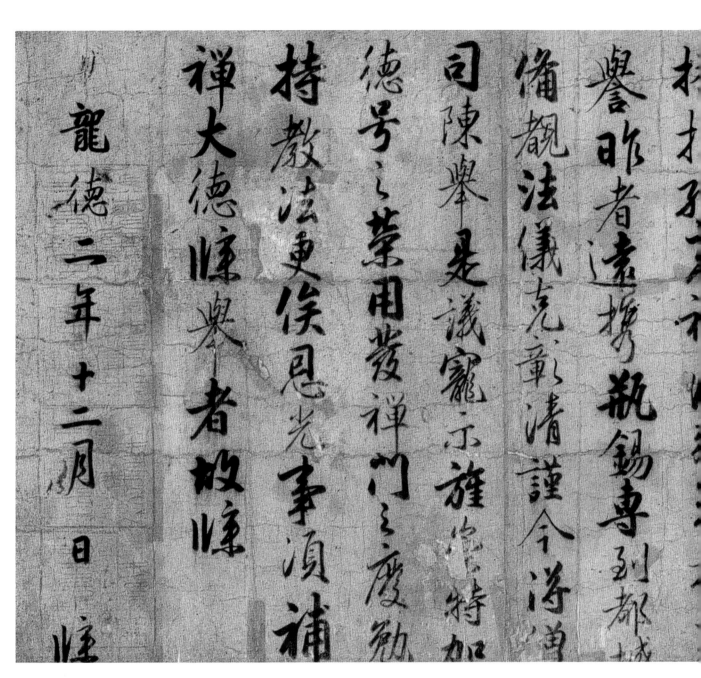

五代 錢鏐《批牘文卷》（局部）

敬齋箴
正其衣冠尊其瞻視潛心
以居對越上帝是容必重
手容必恭擇地而蹈折旋
蟻封出門如賓承事如祭
戰戰兢兢固散或易守口
如瓶防意如城洞洞屬屬
無敢或輕不東以西不南

明沈度《敬齋箴》局部 楷書 紙本
23.8×49.4公分 北京故宮博物院藏
相對於北宋的「院體書法」，在明代有「臺閣體」，在
清代則有「館閣體」。這些書跡都是以圓熟、端雅為
準則，以取悅眾目，故而毫無個人的主體精神。右圖
為明沈度的《敬齋箴頁》，可說是明代「臺閣體」書
法的最佳典範。

歷代名臣法帖第四
梁尚書王籍書

宋 王著《淳化閣帖標題》
王著是宋太宗時期最重要的院體書家，他在淳化三年
時奉旨摹刻的《淳化閣帖》成為後世法帖之祖。他的
字都已失傳，僅剩下《淳化閣帖》上的標題，相當溫
潤圓美，就是少了些骨氣。

上圖：五代 錢鏐《批牘文卷》紙本 29×101.4公分
浙江省博物院藏
錢鏐給崇吳禪院僧嗣匡的這件牒文，書法明顯地效學
《集王聖教序》，很多字寫法完全一樣，如法、妙、
高、彌等皆是，想來也是出自待詔之手，而未必真的
為錢鏐所寫。

楊凝式對後人的影響

一、楊凝式對蘇軾的影響

楊凝式的書法從五代以來一直深受好評，但是要說到第一個能夠真正體會其特色，並加以發揚光大的人當爲蘇軾（1036—1101）。

蘇軾字子瞻，號東坡居士，是中國歷史上最出色的文人，也是北宋書法四大家之首。他的書法早年學王羲之，中年以後則偏好學顏真卿和楊凝式。特別強調「率意」、「自然」、「無意工拙」，不刻意求美，不喜歡法度的約束，是所謂「尚意書風」的最佳典型。他不只一次地稱讚楊凝式是晚唐五代期間最傑出的書法家，同時也樂於承認自己的書法像楊凝式，《東坡題跋》裡有段話謂：「僕書盡意作之似蔡君謨，稍得意似楊風子，更放似言法華。」這是說自己若努力爲之，寫出來的字像蔡襄，就像楊凝式；如果更隨意地寫，就像楊凝式；如果更隨意地寫，就像言法華了（言法華是宋仁宗時一個異僧，行止瘋顛，也愛寫字，筆跡縱放，時人又稱之爲「瘋法華」）。他也曾在自己的書跡後面很得意的寫道：「此紙頗有楊風子也」，可見他對楊凝式之傾服。

黃庭堅也是十分推崇楊凝式的人，他稱讚楊凝式的書法如「散僧入聖」，又說二王父子翰墨中的逸氣被歐虞褚薛破壞殆盡，只有顏真卿和楊凝式尚能彷彿。他有一首讚美楊凝式的詩常常被人引用，詩這麼說：「俗書喜作蘭亭面，欲換凡骨無金丹，誰知洛陽楊風子，下筆卻到烏絲欄。」烏絲欄原是寫卷

東坡書跡寫道：此紙頗有楊風子也。可見他對楊凝式之傾服。

上的黑色界格，相傳王羲之的《蘭亭序》就寫在烏絲欄的蠶繭紙上，所以黃庭堅借用它來表示《蘭亭序》的境界。而對於蘇軾和楊凝式的契會，黃庭堅更是看得比誰都清楚，他在《題子瞻枯木》一詩中就說蘇軾「書入顏楊鴻雁行」，他也說過「比來蘇子瞻獨近顏楊氣骨」的話，黃庭堅是蘇軾的好朋友兼崇拜者，他的這些說法自然是最中肯的。

蘇軾所以崇拜楊凝式，最重要的原因是楊凝式能夠自出新意。他之學於楊凝式者並不在於筆法結體，而是在精神意態方面。所以我們無需從二人書跡的相似程度來說彼此的相關，反應認真感受他們書寫當下的心境，如此方能親切瞭解蘇軾之接近楊凝式。

不過，楊凝式和蘇軾之間並非只有單向的關係而已，事實上，蘇軾對楊凝式在書法史上的地位之確立發揮了很大的影響。在蘇軾之前與同時，雖然不少稱讚楊凝式的人，但他們多半止於口頭上的稱述，有的甚至「口稱是而腹非之」（黃山谷語），沒有能夠真

正瞭解楊凝式的超凡出眾。及至蘇軾，才把楊凝式的精神特色充分闡揚出來，並將楊凝式和顏真卿並列視之，合稱「顏楊」。後人對楊凝式的評價大體上即是從蘇軾而來的，南宋的曾季貍就說：「前人論詩，初不知有楊凝式，二者蘇州、柳子厚，論字亦不知有楊凝式至東坡而後發此秘，遂以韋柳配淵明、凝式配魯公，東坡真有德於三子也。」意思即在強調蘇軾對楊凝式書史地位的確立有很關鍵的影響。

收藏於台北故宮博物院的蘇軾《黃州寒食詩卷》有「天下第一蘇東坡」之稱，它的字寫得非常率性自然，無絲毫刻意的感覺，和黃庭堅所謂的「顏楊氣骨」頗爲相近，卷後的黃庭堅跋也說此書「兼顏魯公、楊少師、李西臺筆意」，有興趣的讀者不妨試拿它和《草堂十志跋》及《夏熱帖》來做一番比較，看看兩者之間是不是有此相通之處。

二、楊凝式對董其昌的影響

明代的董其昌（1555—1636）是書法史上另一個深受楊凝式影響的重要書家。他看過較多的楊凝式的書跡，也比一般人更認真地臨寫楊凝式的作品。在他的論書文字裡一再地表示對楊凝式的推崇之意，也一再地闡發楊凝式的精神內涵。說起他對楊凝式的體會，不僅在時輩中堪稱是慧眼獨具，即與北宋的蘇軾、黃庭堅、米芾等人相比也毫不遜色。他從楊凝式的書法中得到「拆骨還父，破方爲圓，削繁爲簡」的妙理，得到「拆骨還父，

「拆肉還母」的啓示，遂使自己的書法得以別開生面，超越明代諸賢，成為書法史上的一個大家。

董其昌，字玄宰，號香光，別號思白、思翁，松江華亭（今上海）人。明神宗萬曆十七年（1589）進士，官至禮部尚書，卒於明思宗崇禎九年（1636），年八十二。不但字寫得好，畫也非常出色，對當世和後來的影響很大。他又精於鑑別，許多大收藏家都把自家最好的收藏請他過目，甚至題跋，因而他的眼界更寬、所見更廣，迥出時輩，無人能及。

董其昌所見過的楊凝式書跡，除了我們在前面已經介紹過的幾件外，還有《揲定智大師詩二首》、《合浦散詩》、《乞花詩帖》和《洛陽風景詩帖》等，這要比一般人所能見到的更多，想必他一直很費心地搜尋楊凝式的書跡，才能有此結果。而他在臨學楊凝式方面也下過比別人更多的工夫，我們至今尚可看到他所臨的《韭花帖》、《神仙起居法》、《新步虛詞》和《乞花詩帖》等書跡，篇數之多，足見他的用心之深。

在幾件楊凝式的書跡中，影響董其昌最深的當屬《韭花帖》。董其昌書法的特色之一是字距和行距拉得很開，給人一種十分疏朗寬鬆的感覺，這個作法便是從《韭花帖》學來的。不過，董其昌並沒有把《韭花帖》視為楊凝式的代表作，他說《韭花帖》「蕭散有致，比楊少師他書敧側取態者有殊，然敧側取態故是少師佳處」。換言之，他認為楊凝式最重要的特色在於「敧側取態」，而《韭花帖》並沒有這樣。就這一點而言，他對《新步虛詞》的推崇似乎還要更高些，他稱讚《新步虛詞》「驚翥簡淡，一洗唐朝姿媚之習」，還說「宋四大家皆出於此」，重視的程度顯然高過《韭花帖》。所謂「驚翥」是一種超然輕舉的態度，而「簡淡」則無寧可以說是一種禪悅的境界。這也正是董其昌最響往的風格類型，而他所以有自信能夠超越趙孟頫的也在這個地方，正因如此，他對《新步虛詞》才有特別深的體會。

董其昌最推崇楊凝式的地方，尤其在於他能夠完全脫去前人之影響，開出自己的面目，他曾說：

> 唐人行書，歐虞諸薛輩皆有蹊徑，學之則易肖似，惟顏魯公正書易學，行書難摹，如爭座位、祭姪文……皆宗右軍，而風神絕類，立於不測，令人轉遠。五代時楊凝式有其體，幾過於藍，然無一筆相似，所以脫去重嗦之誚也。

這段話的意思是楊凝式雖然學顏真卿，但是他不是從形模上學，而能夠脫去形跡，獨存風神，做到「無一筆相似」的地步，這就猶如顏真卿之學王羲之一般。他又說：

> 書家妙在能合，神在能離，所以離者，非歐虞諸薛名家伎倆，直要脫去右軍老子習氣，所以難耳。那吒拆骨還父，拆肉還母，若別無骨肉，說甚「虛空粉碎，始露金身」。晉唐以後，惟楊凝式解此竅耳，趙吳興未夢見。

這段話更加意強調楊凝式能夠懂得「離」的重要，敢於脫盡王右軍以來的重重影響，巍然自立，這是晉唐以後無人能及的本事，這也正是楊凝式之所以偉大的地方。董其昌從這裡得到了很寶貴的啓示，當他在學習前人的書跡時，絕不亦步亦趨，纖微畢肖地臨摹，而總是以他一貫的筆法若即若離的臨學，目的即在為將來的「離」做準備。

清代的書法家對楊凝式的認識大體即從董其昌而來，少有更新的體會，僅包世臣（1775－1855）特別點出楊凝式有「善移部位」的妙法，使他的字顯得很不同凡俗，他說：

> 蓋少師結字善移部位，自二王以至顏柳之舊勢，皆以展蹙變之，故按其畫如真行，而相其氣勢則狂草。山谷云：世人盡學蘭亭面，欲換凡骨無金丹，誰知洛陽楊風子，下筆便到烏絲闌。言其變盡蘭亭面目而

明 董其昌臨《神仙起居法》

董其昌臨楊凝式書跡，篇數之多，足見他的用心之深。他最推崇楊凝式的地方，就在於他能夠完全脫去前人的影響，呈現出自己的面目。（許）

獨得神理也。

從「善移部位」來說楊凝式的好處其實並不比董其昌的說法高明，因為他所著重的顯然是「形」的層次而已，連「質」都說不上，更遑論「神采」。然而「神采」卻是一個偉大的書法家之所以偉大的根本所在，只講「善移部位」未免太簡單了一些。從這裡我們也可以看出董其昌的確是一個眼光非常獨到的書法家，他也眞可以稱得上是楊凝式最重要的知音了。

三、楊凝式總評

晚唐五代（860—960）的一百年間，在我國的歷史上是個變動相當激烈的時期。政治方面，朝綱不振，帝失權柄，藩鎮割據，各自為政；社會方面，科舉文人取代舊有的士族門第成為社會新貴，開始引領風騷；經濟方面，商業活動逐漸得到重視，海上絲路也繁忙起來，連帶地促進了農業和手工業更進一步的發展；學術思想方面，儒家的勢力重新抬頭，佛、道的宗教勢力相對轉弱。此外，對外族和外來文化的排斥，日漸加劇。種種的變化，使得後來宋代的社會型貌迥然不同於之前的唐代社會，歷史學家因此把這段時期稱為「唐宋變革期」。

在這段時期裡，書法藝術也同樣起了很大的轉變。柳公權於唐懿宗咸通六年（865）過逝後，一時之間再無足稱的人物堪為領袖，所謂書法史上的「黃金時期」可說已經結束。活躍在柳公權之後、楊凝式之前的書法家以嘗光、亞栖和貫休等三位出家僧徒最為有名。

光是吳郡地區的人氏，潛心草書，名重於世，士夫文人如吳融、司空圖等皆為作詩歌加以稱讚。昭宗初，曾奉詔於御前表演草書，特賜紫方袍。亞栖是洛陽人，也擅於草書，昭宗光化（888—890）中，詔對廷殿草書，兩賜紫袍，榮寵不下於光。貫休則是晚唐最有名的才藝僧，工詩、善畫，又能草書，天復（901—903）中入蜀，頗得蜀主王建之優遇，號禪月大師。遺憾的是，此三人的書跡都沒有流傳下來，所以我們無從瞭解其樣貌。

不過，北宋人的論書文字多少給我們提供了一些線索，如蘇軾曾說：「唐末五代，文物衰盡，詩有貫休，書有亞栖，村俗之氣，大率相似。」黃庭堅亦說：「草書法壞於亞栖。」而米芾《論書帖》則謂：「高閑而下但可懸諸酒肆，誓光尤可憎惡也。」《宣和書譜》也說：「字法之壞，則實由亞栖。」而（李）霄遠亦亞栖之流，宜其專務縱逸，如風如雲，任其所之，略無滯留。此俗子之所深喜，而未免夫知書者之所病也。」從這些評述來看，此三人的書法脫不掉一個「俗」字，顯然只有誇張的外表，而不在意法度，也缺少內在的意韻，根本不能和歐虞褚薛等大家同提並論的。

此外稍可一提的還有流行於翰林院的「院體書法」，所謂「院體書法」乃是源起於德宗朝翰林學士吳通微的楷體為主、字態華美，特別適合用來書寫詔敕文書，是以深受翰林書家之喜愛，遂成風氣。然而，院體書法自吳通微起便已有些過於甜熟俗媚，後來者更是等而下之，鄙則更甚，所以不斷地遭到譏評，十世紀末賈黃中（940—996）就這麼說：

中土士人不工札翰，多為院體。院體者，貞元中翰林學士吳通微嘗工行草，然體近隸（按：此處的「隸」即今所說之「楷」）故院中胥徒尤所仿效，其書大行於世，故遺法至今不泯，然其鄙則又甚矣。

可知「院體書法」也和前述三人的書法一樣的鄙俗，無法得到有識者的認可，更無法和唐代書法的偉大成就相比，這就難怪蘇軾會大嘆「筆法中絕」了。

不過，俗話說「絕處逢生」，這樣的筆法中絕，正好為書法的發展逼出一條活路。當大多數的人因為缺少依傍而難以有為時，卻有像楊凝式如此的豪傑挺然自立，卓爾不群，為書法史再樹一個里程碑，也讓北宋的蘇、黃、米、蔡等人得到了很好的啟發，終於造生了書法史上的另一個盛世。

北宋的書法家們從楊凝式得到的並不是已然中絕的筆法，也不是他的結體或章法，而是他那縱逸自然、天眞爛漫的精神和隨興揮寫、無意工拙的態度。以這樣的精神和態度來書寫，便寫出了和唐代迥然不同的字了。宋代的書法家喜愛行書，就算很正式的碑誌、文告，也大多帶有行書筆意的楷書，而少見如唐代歐、虞、顏、柳那種端正嚴謹的楷書。米芾尤其不喜歡顏、柳的楷書，說是「醜怪惡札之祖」，態度之不同由此可見。宋人常把書畫之事當做文人墨戲的事，米芾有云：「要之皆一戲，何必論工拙」，這與早期書論所說寫字得「意在筆先」、「欲書之時，當收視反聽，絕慮凝神，心正氣和，則契於妙」的觀點大不相同。

整體而言，唐代的書法有比較濃的專業氣息，對法度有比較高的尊重，即使是以狂草著名的張旭也有「楷法精詳，特為眞正」的一面，懷素更因能在馳毫驟墨間，表現出

楊凝式和他的時代

筆法之熟練而受到後人的稱讚。而宋人的書法則帶著很深的文人氣息，喜歡輕鬆，不喜歡約束，就如蘇軾說的「我書意造本無法，點畫信手煩推求」一般。他們即使很努力地學習書法，也想辦法要做得很不經意的樣。所以他們對唐代歐、虞、褚、薛沒有好感，認爲二王書法中的縱逸之氣被這些人破壞殆盡。宋人這種尚意的風氣，照他們自己的說法，來自於對顏眞卿和楊凝式的體會，尤其來自楊凝式。宋人對顏眞卿尚有微詞，對楊凝式就毫無閒言了。所以楊凝式可以說是書道由唐入宋最關鍵的樞紐人物。

書法史上，楊凝式的影響並不是僅止於北宋而已。南宋的陸游（1125—1210），明中葉的陳淳（1483—1544），都有得力於楊凝式之處。陸游自稱「草書學張顚」，行書學楊風」，他的字瘦長、欹側，確實有點接近《新步虛詞》的格調。陳淳書法本學文徵明，屬清雅一路，後來改學楊凝式，得率意之旨，筆勢頓放，縱橫可賞，遂成爲文徵明門下的

一個異數。至於明末的董其昌受到楊凝式的影響尤深。他從楊凝式處學到平淡天眞，學到「離」，也學到疏朗的章法，他可以說是北宋以後受到楊凝式沾蓋最多的書家了。

清代書法家中以包世臣和沈曾植（1851—1922）二人和楊凝式關係較深。包世臣學《新步虛詞》，得到「逆入平出，步步倔強」的筆意，他在《論書十絕句》中稱讚楊凝式道：「洛陽草勢通分勢，以側爲雄曲作渾，董力蘇資縱奇絕，問津須是到河源」，這是在自詡他對楊凝式的認識超過蘇軾和董其昌的一首詩，他認爲楊凝式的草書源起於分隸，還特別稱之爲「草分」，可見他很用心地學過楊凝式。沈曾植初學包世臣，後來又添入了魏碑和章草的筆法，風格奇崛，遂有過藍之譽。他的字一向就以「不穩」著稱，縱橫自若，的確和楊凝式相當接近。

民國以來，一度因爲來自歐美的近現代文化的衝擊，書法的地位大不如前，楊凝式的重要性也因書跡較少的關係而少爲人知。

不過，隨著民族自信心的恢復，書法又開始受到重視，不但學習的人口日漸增多，從事專門的研究者亦復不少，更有各式各樣的書法期刊、專著和介紹性讀本大量出版，所以今日學習書法的人對楊凝式就不再那麼陌生了。

閱讀延伸

中田勇次郎主編，《書道藝術第五卷：楊凝式 懷素 張旭 李邕》（東京中央公論社，1972年）。

鄭珉中，《記五代楊凝式法書》，《書譜19》，（1977年12月）。

梁澤，《論楊凝式》，《書譜28》，（1979年6月）。

鄭寫陶，《五代書家楊凝式》，《書譜34》，（1980年6月）。

徐邦達，《楊凝式墨跡真偽各本的考證》，《書譜36》，（1980年10月）。

臺靜農，《書道由唐入宋的樞紐人物楊凝式》，《靜農論文集》，台北：聯經出版社，（1989年）。

穆棣，《韭花帖真贗及其作偽者考辨——兼與徐邦達先生商榷》，《1994年書法論文徵選入選論文集》，台北：蕙風堂，（1995年）。

年代	西元	生平與作品	歷史	藝術與文化
唐懿宗 咸通十四年	873	楊凝式生	七月，懿宗崩，僖宗即位。	
僖宗 廣明元年	880		十二月，黃巢入長安，稱帝，僖宗遇難入蜀。	
昭宗 天祐二年	905	登進士第，釋褐度支巡官。	二月，楊涉拜相。	
天祐四年	907	任直史館，諫父送傳國璽，約自此年起居洛陽。	四月，朱溫稱帝，國號梁，九月，王建稱帝，國號蜀。	

年號	西元	楊凝式事蹟	大事	藝文及其他
梁末帝 貞明二年	916	約在此年，授比部郎中，知制誥，尋以心病罷，後又改任給事中充史館修撰。	耶律阿保機稱帝，為遼太祖。	梁封錢鏐為吳越國王。
後唐莊宗 同光元年	923	病罷。	李存勖稱帝，國號唐。	
後唐明宗 天成元年	926	明宗即位，拜中書舍人，復以心病不朝而罷。	二月，契丹滅渤海國。九月，耶律德光即位（遼太宗）。	明宗正書千峰禪院敕。
後唐明宗 長興二年	931	閏五月，拜散騎侍郎。	唐復錢鏐官爵。	錢鏐撰行書豐山靈德王廟計。
長興三年	932	十一月，改任右散騎侍郎。	三月，吳越國王錢鏐沒。	二月，命國子監校定九經，雕印發行。
長興四年	933	十一月，改任工部侍郎。	十一月，唐明宗崩，閔帝繼位。	黃居寀生。
後唐末帝 清泰元年	934	三月，改任禮部侍郎。十一月，改任戶部侍郎。	孟知祥稱帝，國號後蜀。	後蜀以黃筌為翰林待詔。
清泰二年	935	八月，書《新步虛詞》，五月，改任秘書監，十二月，改任兵部侍郎。	新羅降高麗，亡。	唐拜馮道為司空。
晉高祖 天福元年	936		石敬瑭稱帝，國號晉，割燕雲十六州贈契丹。	周從建正書尊勝陀羅尼真言經幢。
天福二年	937	九月，改任太子賓客。	四月，晉遷都汴州，契丹改國號遼。	李煜生（937-978）。
天福四年	939	三月，洛陽風景帖。十一月，以禮部尚書致仕，閑居伊洛之間。	南唐徐誥改名。	
天福七年	942	書定智大師詩二首。	六月，晉高祖石敬瑭崩。	
晉出帝 開運元年	944	開運中，宰相桑維翰知其絕俸，艱於家食，除太子少保，四月，《看花詩》八韻。	閏十二月，契丹大舉攻來。	後蜀孟昶命宰相毋丘裔刻石經，命黃筌畫六鶴於便殿，任筌為少府少監。
開運三年	946	九月，改任太子少傅。	十二月，耶律德光滅晉。	
天福十二年	947	前七月十八日，書《草堂十志圖跋》和《乞花詩》。	二月，劉知遠稱帝，國號漢，年號稱天福元年。	元旦，南唐中主命周文矩、董源、徐崇嗣等畫《賞雪圖》。
後漢隱帝 乾祐元年	948	十二月，書《神仙起居法》。	一月，漢高祖崩，隱帝即位。	
周太祖 廣順元年	951	二月，改任太子少師。	一月，郭威即位稱帝，國號周。	
廣順三年	953	六月，以尚書右僕射致仕，長壽寺華嚴壁題名，後又題「院似禪心靜」二詩。	一月，周罷戶部營田務，除租牛課。	六月，九經板成，七月，孟昶命黃筌畫四季花竹兔雉鳥雀於八卦殿。
後周世宗 顯德元年	954	十月，楊凝式卒。	一月，周太祖崩，世宗即位。	四月，馮道沒。